U0152776

油画棒

赛尚
天才小画家系列
SAISHANG TIANCAI XIAOHUAJIA XILIE

于雪滢 著

广西美术出版社
GUANGXI FINE ARTS PUBLISHING HOUSE

前言

　　大家好，我是本书的小作者于雪滢，我给小朋友带来的是一本以油画棒为主的图书。怎样能画好油画棒作品呢？首先，我们在创作的时候不要盲目地去画，要先想好主题，然后再在主题上加以拓展和联想，之后我们再去考虑颜色之间的比例以及对比关系。

　　在作画的过程中，如果画错了颜色，我们可以选择用刮刀将表面的颜色刮掉后再用较深的颜色上色。还有我们平时要保护好油画棒，不要让它们折断和弄脏。

　　我每天都会坚持画一张小画，把白天看到的东西随手用笔记录下来，因此，当我想要画一个物体的时候，我也能想象它的样子并且默画下来。在这里我要感谢我敬爱的张老师，在她的教导下，我喜欢上了画画，并且取得了很大的进步。

　　这本书献给所有和我一样热爱画画的小朋友们以及我敬爱的张老师。

随想

　　我从小就开始学画画，刚开始老师教我们涂色，我把整幅画涂得五颜六色的，觉得非常有意思。后来我到了赛尚美术学校，在这里我对画画有了真切的认识，知道它不只是一种兴趣，同时也是一种很好的艺术修养。

　　从那时起，我对美术有了新的感觉和认识，尤其是在张老师的严格教育下，通过四年的学习，我在审美和绘画技巧上有了很大的提高，懂得了如何欣赏美，如何创造美。

　　此次我有幸出版这本画集，感到非常高兴。在这里我要对张老师和所有帮助、支持过我的人表示郑重的感谢。

　　希望这本画集，可以帮助喜欢画画的小朋友们提高对绘画的兴趣。让我们拿起画笔，描绘我们心中对美的想象。

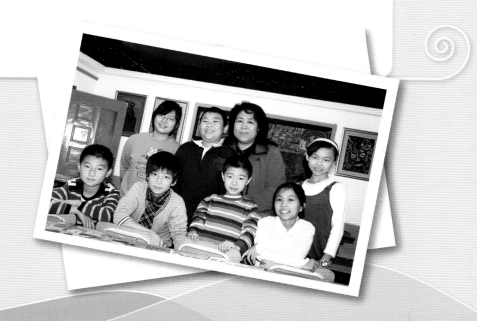

目录

课程步骤

第 1 课 冰上企鹅

步骤 1 用黑色勾线笔勾画出企鹅的外轮廓。

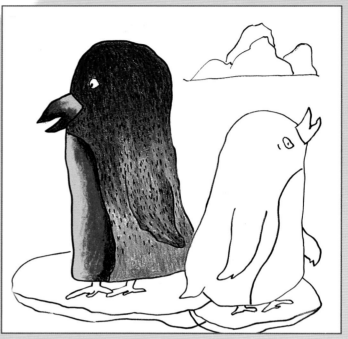

步骤 2 用渐变的方法给一只企鹅上色。

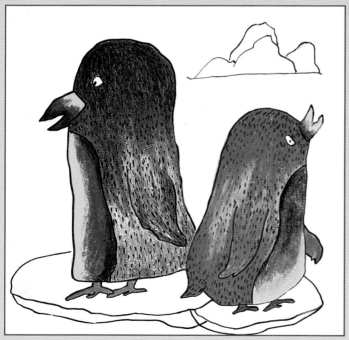

步骤 3 给另一只企鹅上色，上色时要注意颜色渐变的运用。（注意：在刻画时两只企鹅是有前后关系的）

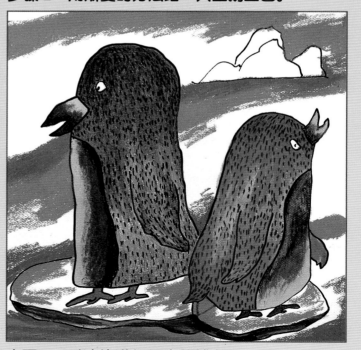

步骤 4 对冰块进行初步的铺色。

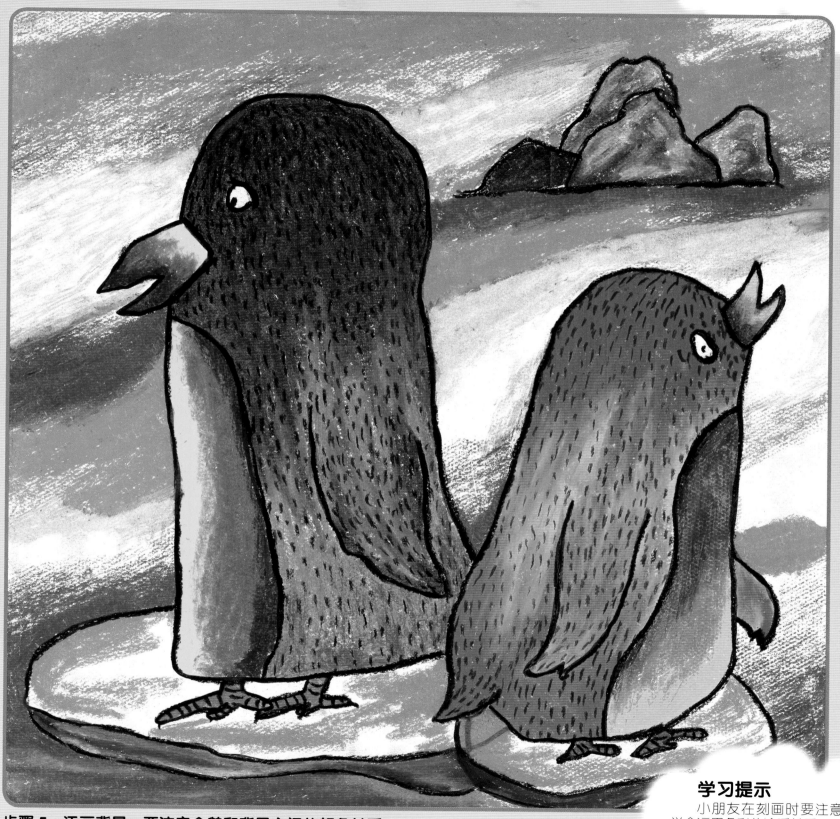

学习提示
小朋友在刻画时要注意
学会运用色彩的冷暖关系。

步骤 5　添画背景，要注意企鹅和背景之间的颜色关系。

第 2 课　拉手风琴的女孩

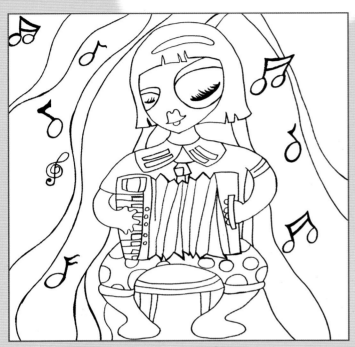

步骤1　用勾线笔勾画出小女孩的外轮廓以及背景。

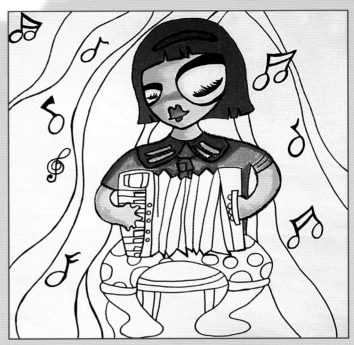

步骤2　用红色给小女孩的头发上色，再用蓝色给小女孩的衣服上色。

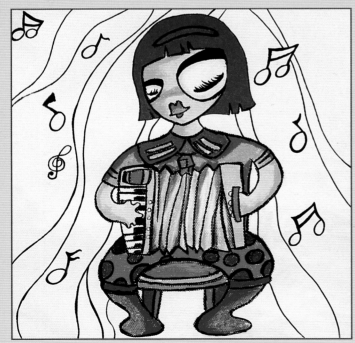

步骤3　用对比色对小女孩的裤子进行涂画。

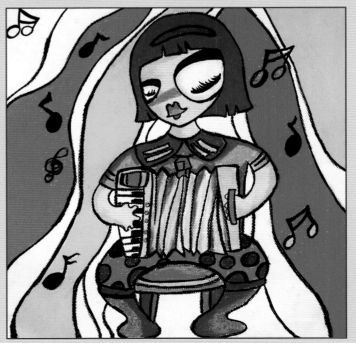

步骤4　再用粉色和黄色对背景进行上色。

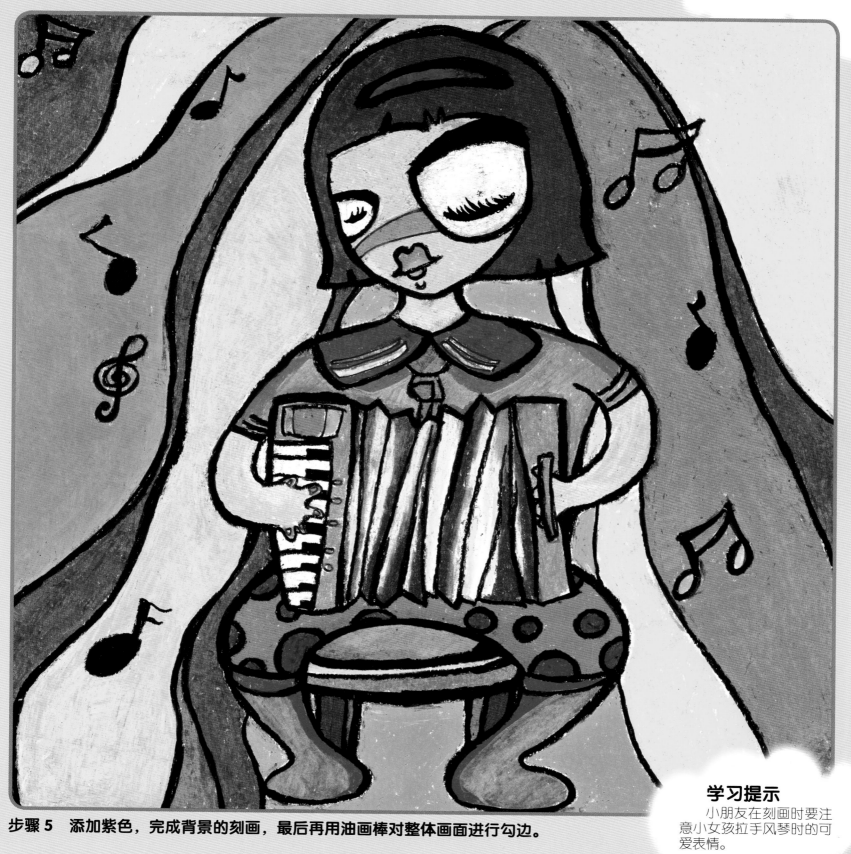

步骤 5 添加紫色，完成背景的刻画，最后再用油画棒对整体画面进行勾边。

学习提示
小朋友在刻画时要注意小女孩拉手风琴时的可爱表情。

第 3 课　麻花辫女孩

步骤 1　用黑色勾线笔勾画出小女孩的外部特征。

步骤 2　用肉色对小女孩的脸进行上色，用黄色和橘黄色对女孩的衣领进行上色。

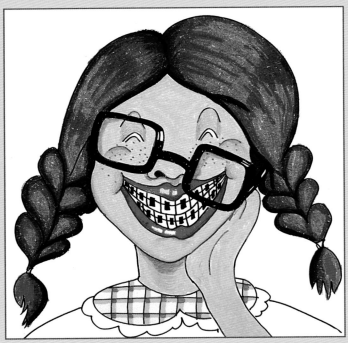

步骤 3　用深浅不同的蓝色对小女孩的头发进行上色，上色时注意头发的明暗变化哦。

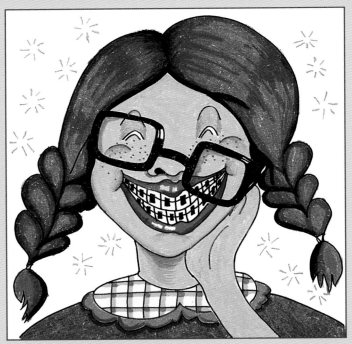

步骤 4　用紫色填充女孩的衣服，并添加背景的小花。

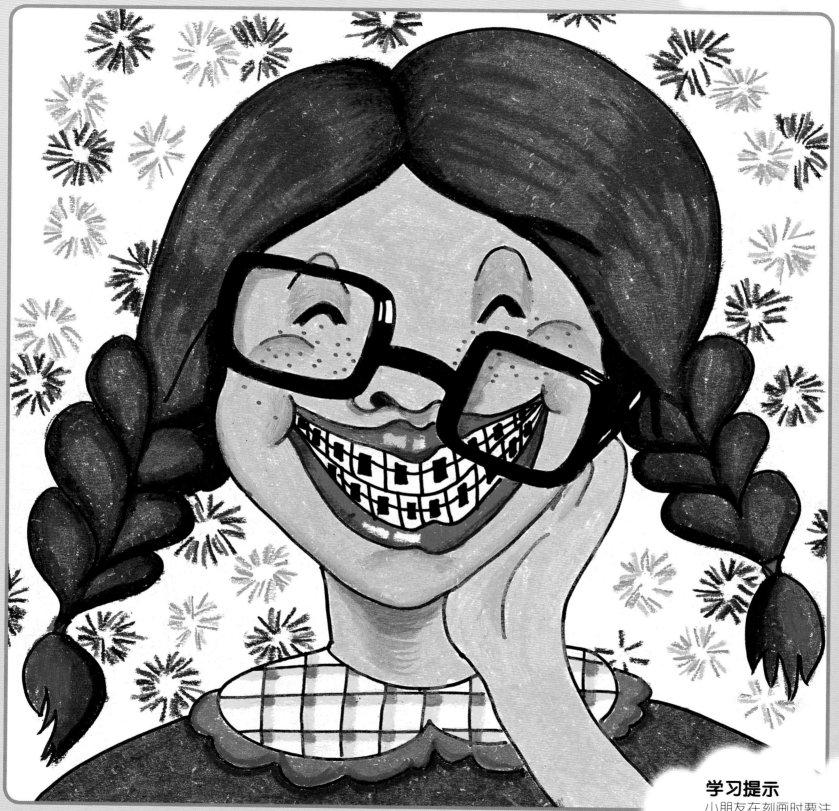

步骤 5 细致刻画背景的小花，注意要有大有小。

学习提示
小朋友在刻画时要注意拉开人物和背景之间的关系。

第 4 课 秋天的叶子

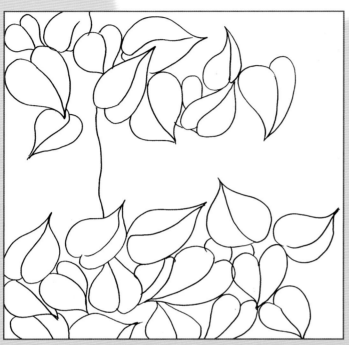

步骤1　用黑色勾线笔勾画出叶子的外轮廓以及走向。

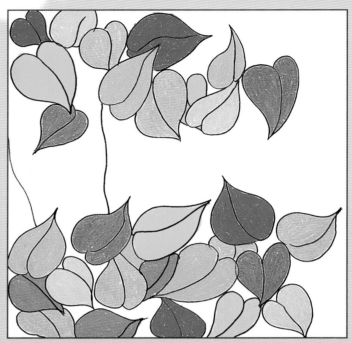

步骤2　用黄色、绿色、蓝色等颜色对叶子进行初步的铺色。

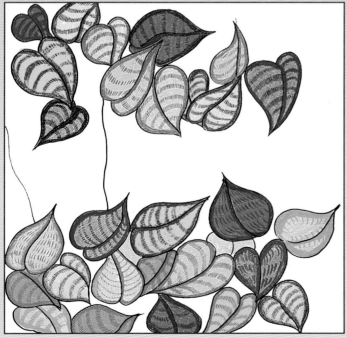

步骤3　用较深的颜色对叶子进行叶脉的刻画，再用刮刀刮出想要的纹理。

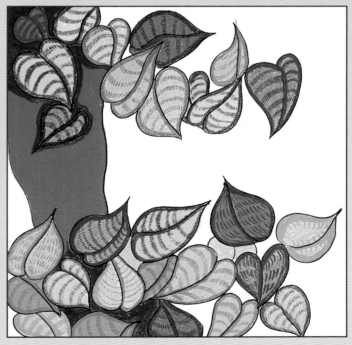

步骤4　用红色刻画树干的颜色，再用深红刻画叶子周围的颜色。

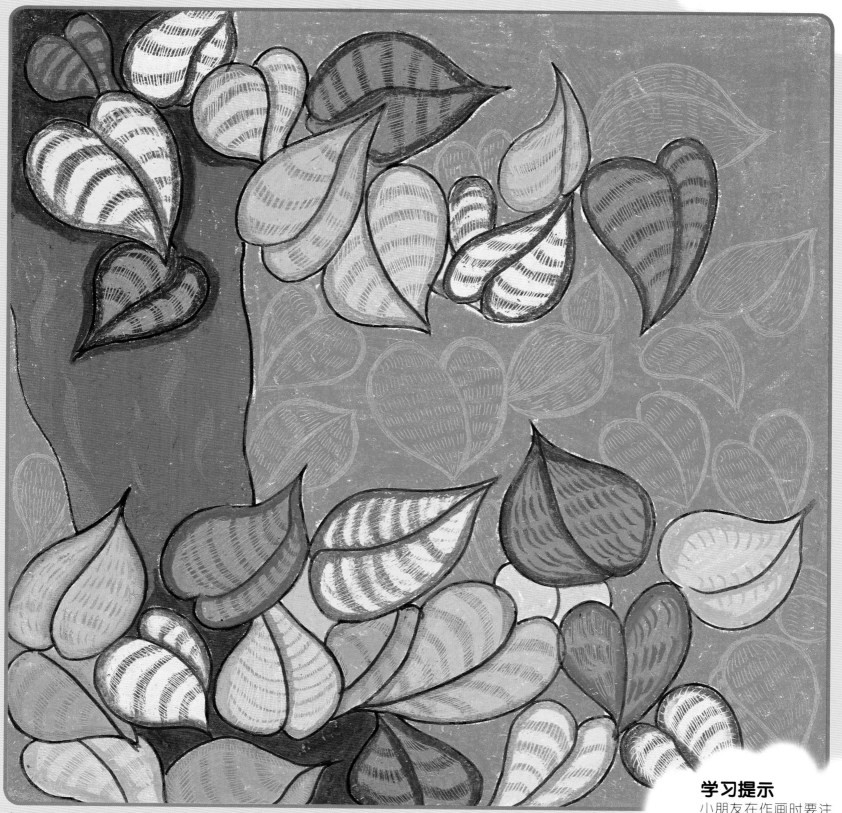

步骤 5　用绿色给背景上色并用刮刀对背景进行纹理的刻画。

学习提示
　　小朋友在作画时要注意叶子与叶子之间的叠压关系。

第 5 课　坦克

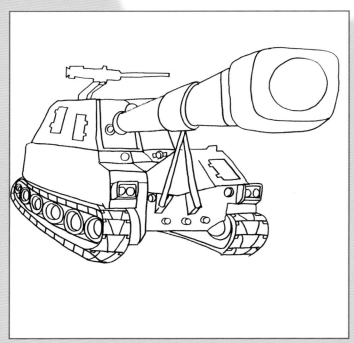

步骤1　用黑色勾线笔勾画出坦克的外轮廓，注意大炮要有层次感。

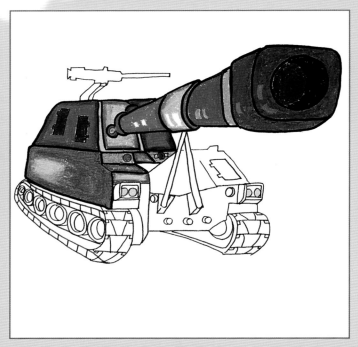

步骤2　对坦克的炮头和坦克身进行刻画，上色时要刻画出炮头和坦克身颜色之间的差别。

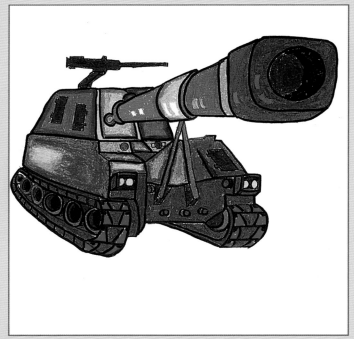

步骤3　再用深浅不同的绿色对坦克的车轮进行刻画。

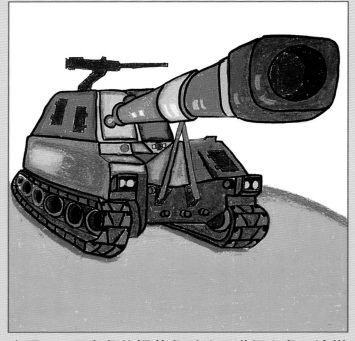

步骤4　用亮色的橘黄色对地面进行上色，这样可以突出主体物坦克。

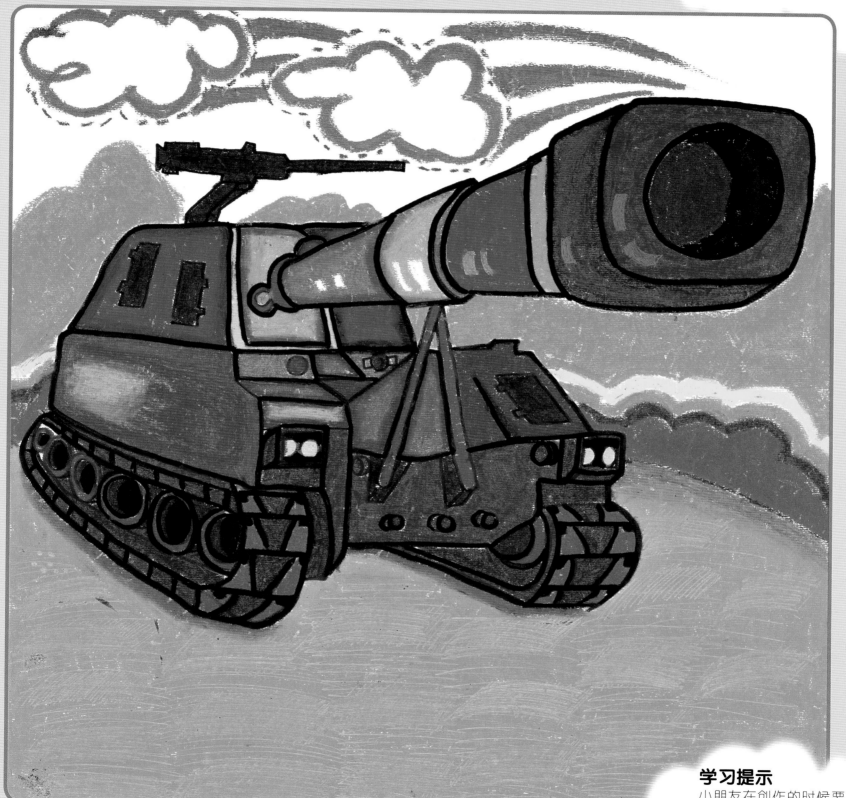

步骤5　增加绿丛和白云，上色时记得要用浅一些的颜色进行上色，这样可以体现出是远景。

学习提示
　　小朋友在创作的时候要分清坦克和背景之间的关系，并且注意坦克正面与侧面之间的明暗关系。

第 6 课　田野里的小女孩

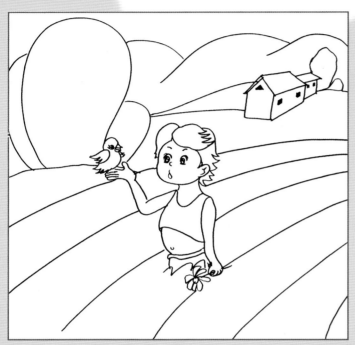

步骤1　用黑色勾线笔勾画出小女孩以及背景田野。

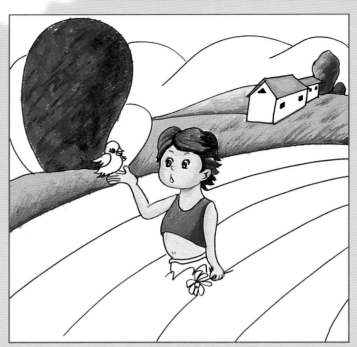

步骤2　用黄色、橘黄色对背景进行上色，刻画出美丽的麦田。（注意：颜色之间的关系）

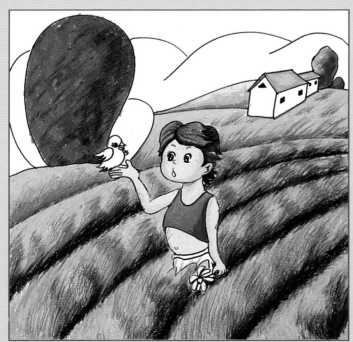

步骤3　对紫色的花海进行上色，再用肉色和红色对小女孩进行细致的刻画，注意添加脸以及脖子上的暗部。（注意：花海的色彩要有层次感）

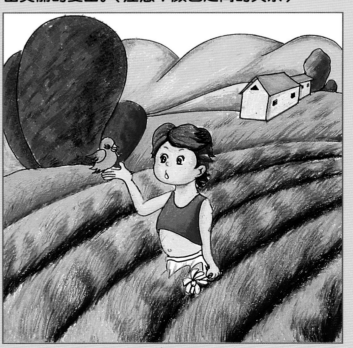

步骤4　对背景山峰进行上色，颜色不要超过前景花丛哦，这样才能拉开风景的远近关系。

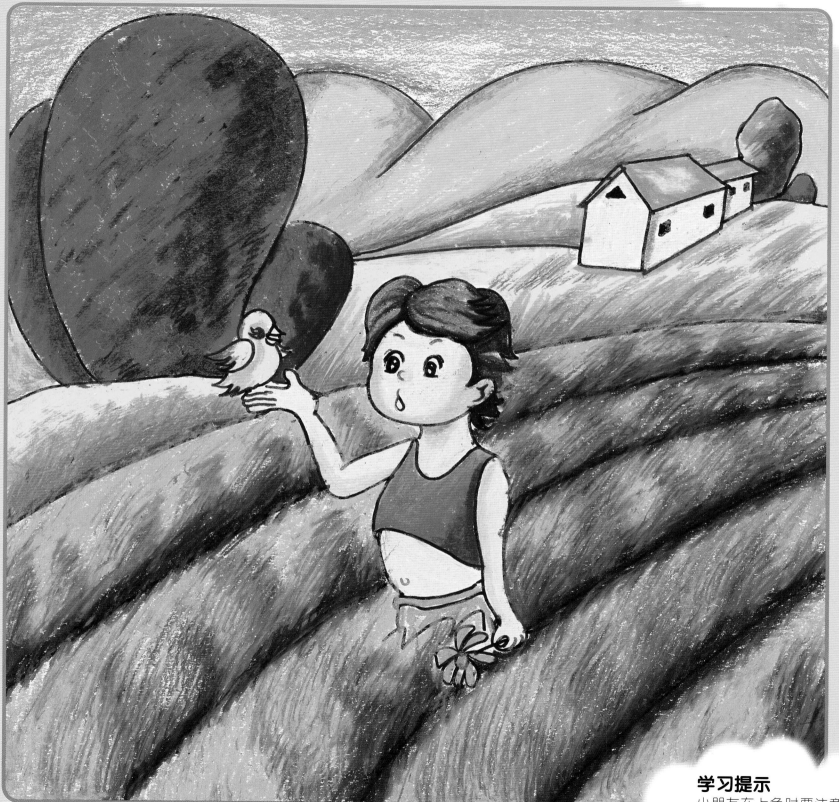

步骤 5 给蓝天上色，注意要由深到浅进行上色，这样可以体现出天空的远近关系。

学习提示
小朋友在上色时要注意颜色既要协调又要对比。

第 7 课 拖拉机

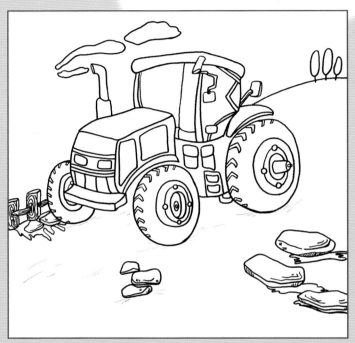

步骤1 用勾线笔勾画出拖拉机的外轮廓。

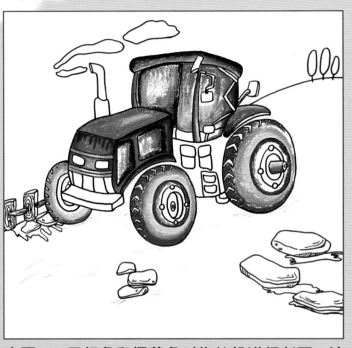

步骤2 用红色和橘黄色对拖拉机进行刻画，注意拖拉机正面和侧面之间的关系。

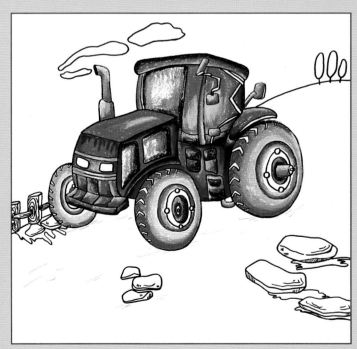

步骤3 刻画拖拉机的车轮，注意画出轮胎的厚度哦。

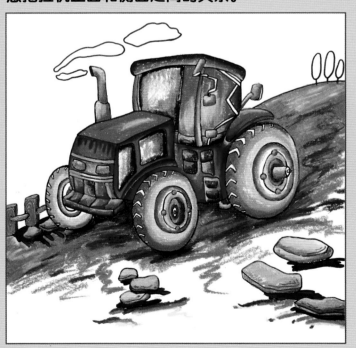

步骤4 对草地进行刻画，上色时要注意山坡的颜色变化以及石头的厚度及阴影。

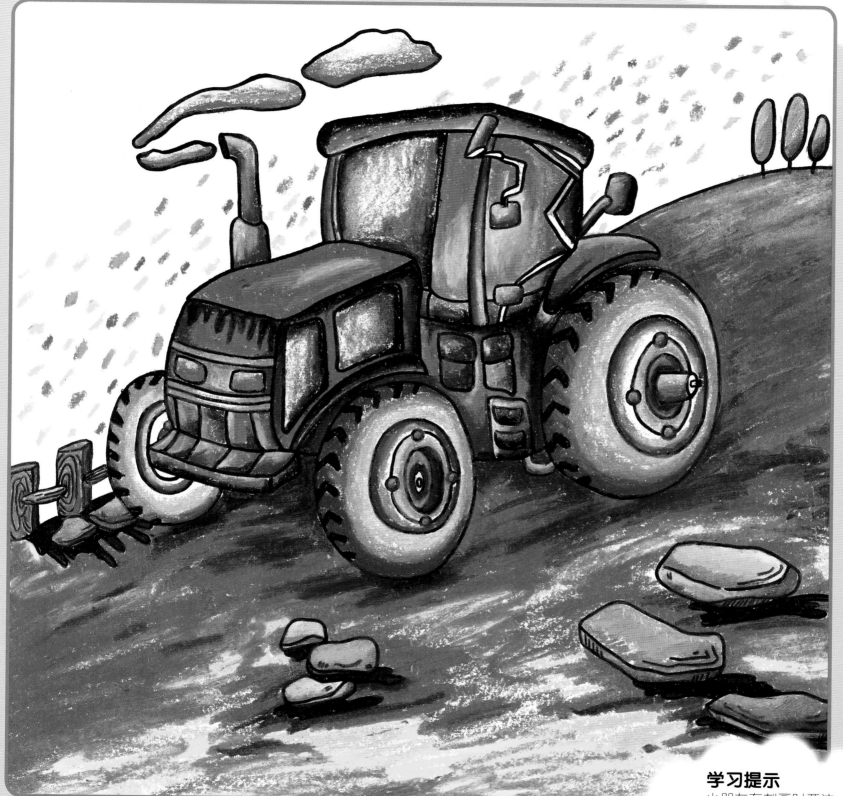

步骤 5　完成前面草地的刻画，并用点彩的形式对背景进行刻画。

学习提示
小朋友在刻画时要注意拉开背景与前景之间的关系。

第 8 课　乌龟和海马

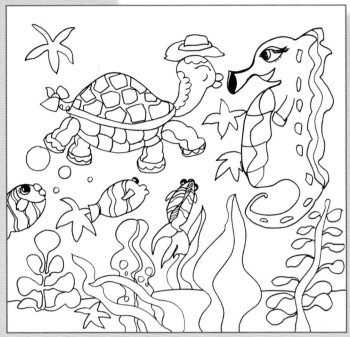

步骤1　用黑色勾线笔勾画出乌龟和海马的外轮廓。

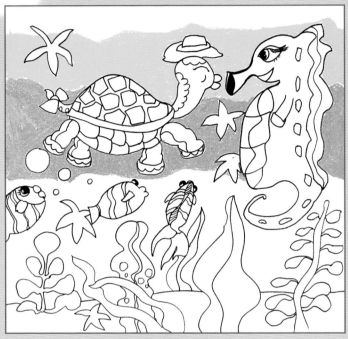

步骤2　用黄色和绿色给海浪进行上色，上色时注意颜色不要太艳哦。

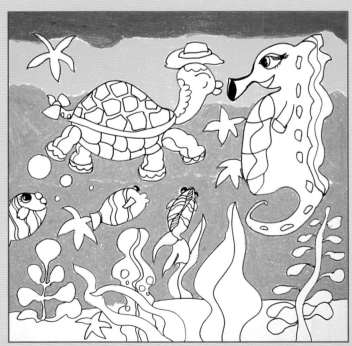

步骤3　再用红色和蓝色对背景进行刻画，完成海浪的上色。

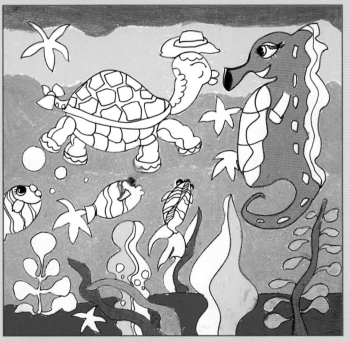

步骤4　用绿色对地面进行上色，增加海藻的刻画。

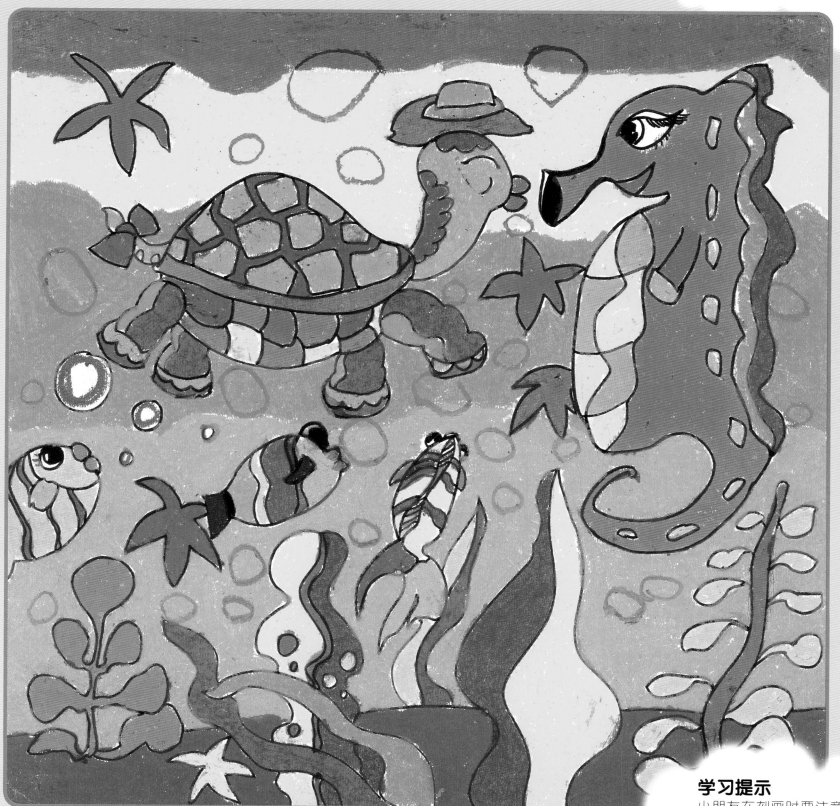

步骤 5 用鲜艳的颜色对海马、乌龟和小鱼进行上色，完成小动物的刻画，并添加泡泡，这样海底世界就这样诞生了。

学习提示
　小朋友在刻画时要注意海马和乌龟的表情要生动可爱些。

第 9 课　小马和妈妈

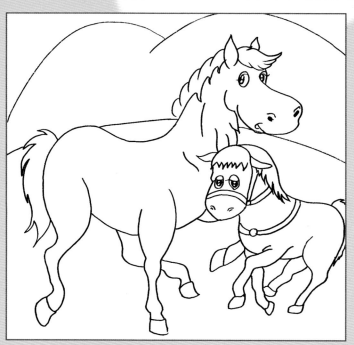

步骤1　用黑色勾线笔勾画出两匹马的外形，要画出小马依赖母马的样子。

步骤2　再用粉色和黄色对大马进行刻画。

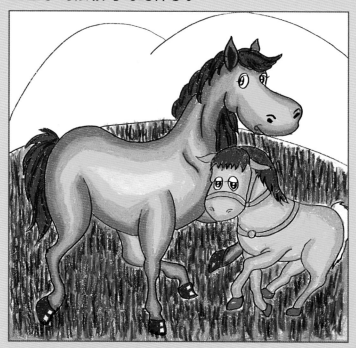

步骤3　对小马和草地进行刻画。

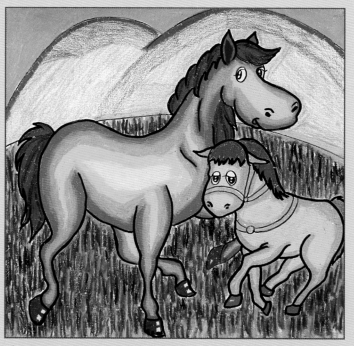

步骤4　用淡淡的绿色给山进行上色。（注意：刻画山的时候要和前景色区分开）

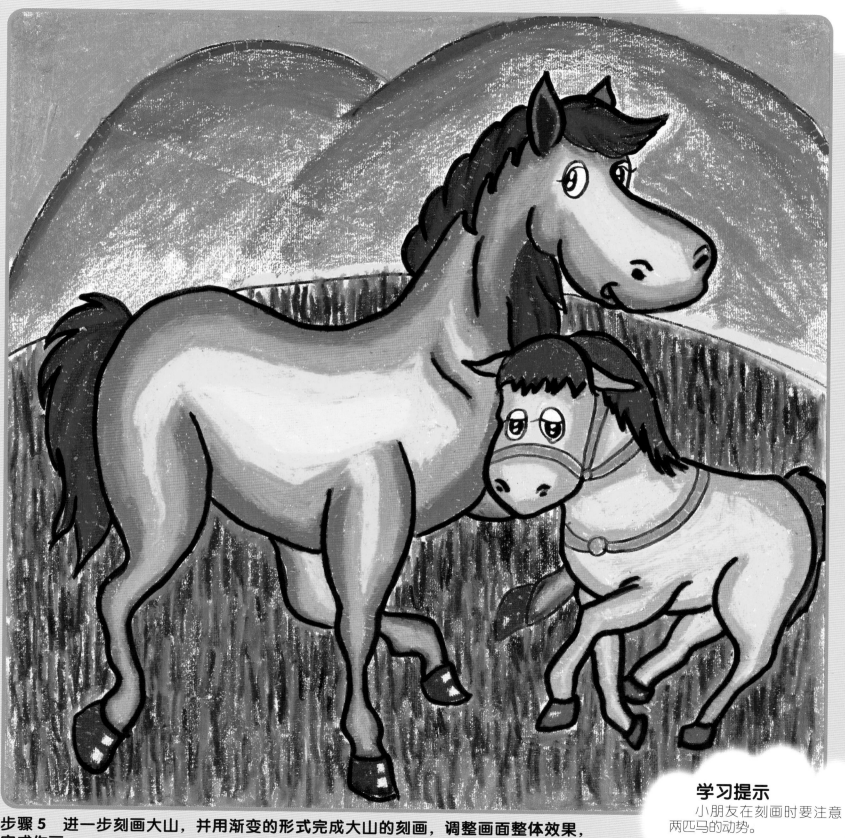

步骤 5　进一步刻画大山，并用渐变的形式完成大山的刻画，调整画面整体效果，完成作画。

学习提示
　小朋友在刻画时要注意两匹马的动势。

第 10 课　个性别墅

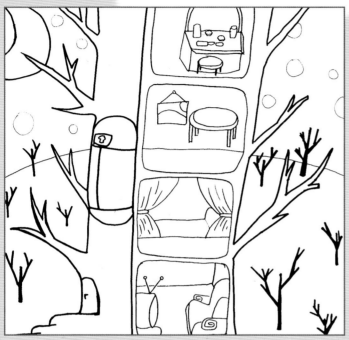

步骤1　用黑色勾线笔勾画出大树以及内部房子的外形。

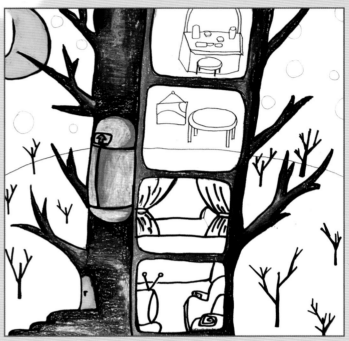

步骤2　用赭石和熟褐对大树进行明暗的刻画，同时再对月亮以及电梯进行细致地上色。

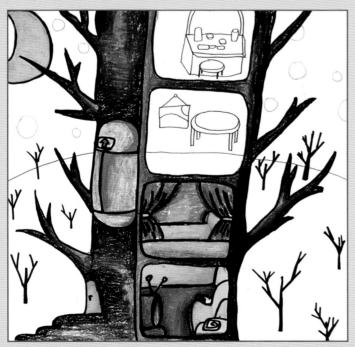

步骤3　对偏下的两个房间进行细致的刻画。注意二楼窗帘的刻画以及一楼沙发的明暗刻画。

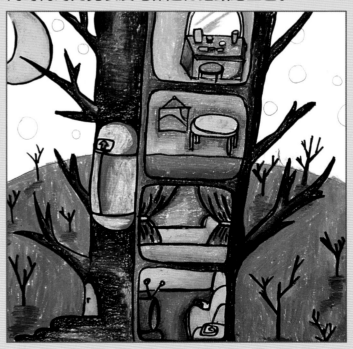

步骤4　继续对三楼与四楼房间进行刻画。用绿色刻画背景草地以及树底下的阴影。

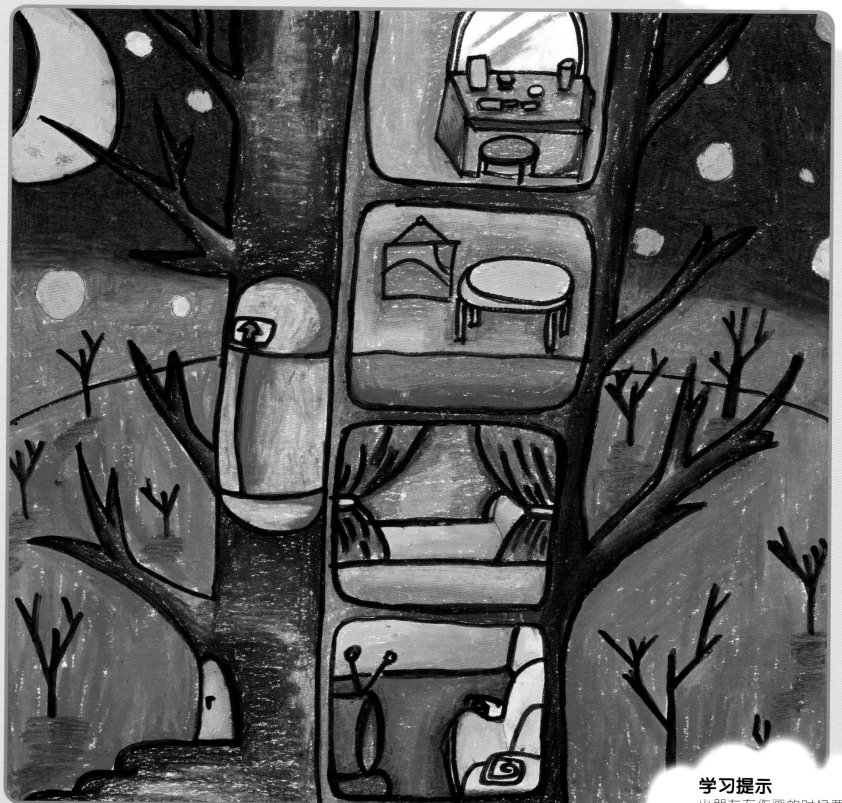

步骤 5 完成天空的刻画，注意要由上到下由深至浅进行上色和刻画，添加彩色的小星星。

学习提示
小朋友在作画的时候要学会运用色彩冷暖的关系。

第 11 课　空中的梦幻城堡

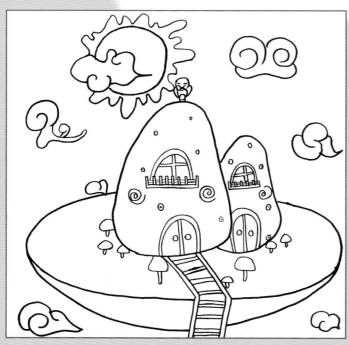

步骤1　用黑色勾线笔勾画出梦幻城堡以及背景，创作时要大胆发挥自己的想象。

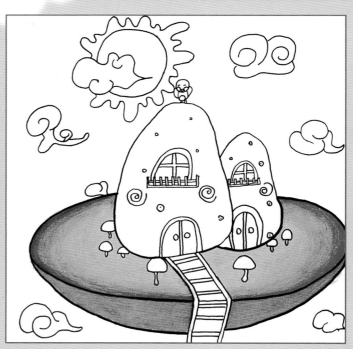

步骤2　用黄色作为地面的主体颜色，再用橘黄色做出渐变，刻画时要用颜色分清地面和底面哦。

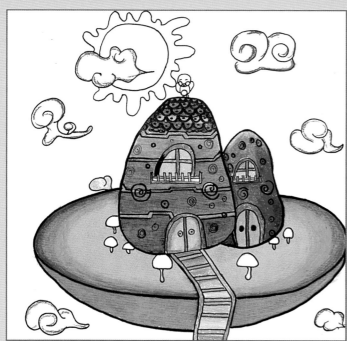

步骤3　用和黄色反差大的紫色和绿色对城堡进行上色，可以用渐变的方法找出城堡的立体关系。

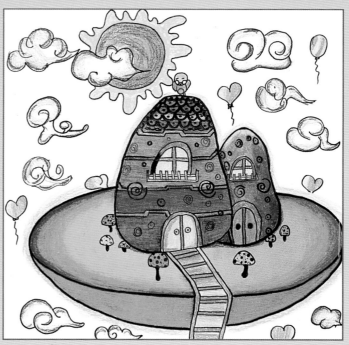

步骤4　用淡淡的蓝色仔细刻画云朵，用红色刻画太阳，最后再用荧光黄对梦幻城堡的四周进行勾边，画出城堡发出光芒的样子。

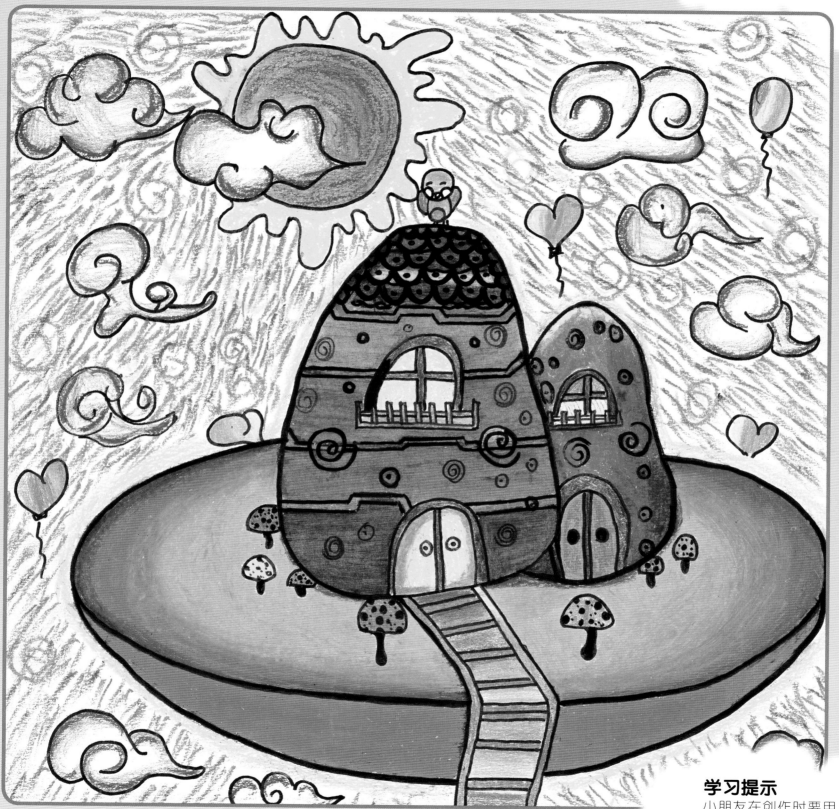

步骤 5 用粉色、绿色、紫色等颜色，以点彩的形式刻画背景。

学习提示
　　小朋友在创作时要用鲜艳的颜色刻画梦幻的城堡哦。

第 12 课　恐龙

步骤1　用勾线笔勾画出恐龙的外形以及背景，注意恐龙的外形要饱满。

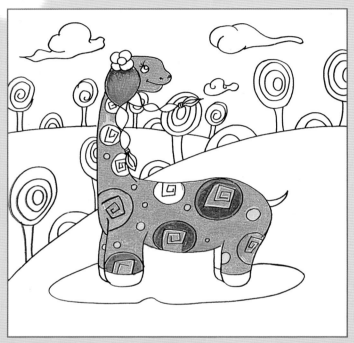

步骤2　用桃红给恐龙进行上色，并用红色系装饰恐龙身上的图案，再用黄色圆点装饰恐龙。

步骤3　用深浅不同的绿色对草地进行刻画。

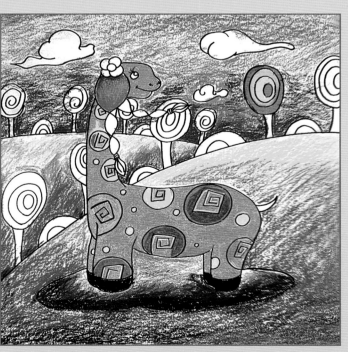

步骤4　给蓝天进行上色，上色时要画得轻一些。

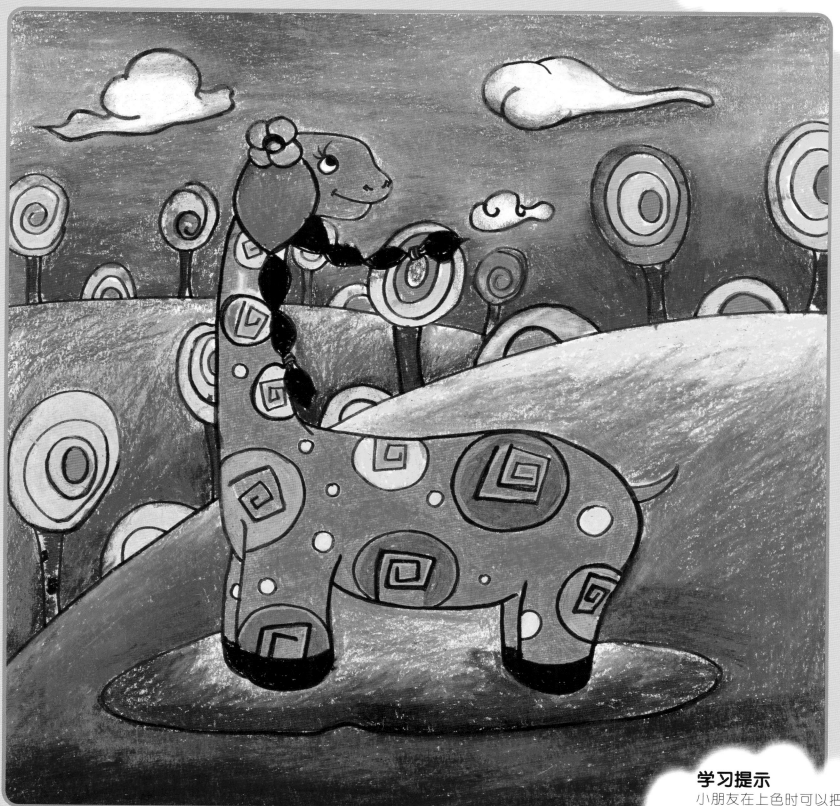

步骤 5　给恐龙的辫子、脚涂上黑色，再对树进行细致的刻画，注意上色时颜色要统一。

学习提示

小朋友在上色时可以把主体物画得厚实一些，把背景画得虚一些，这样可以拉开主体与背景之间的关系。

第 13 课　泡泡的乐园

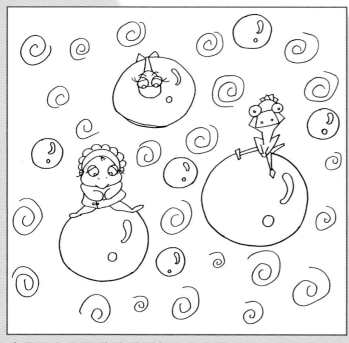

步骤 1　用黑色勾线笔勾画出泡泡以及泡泡上的小动物，刻画时记得要画出大小不等、位置不同的三个泡泡哦。

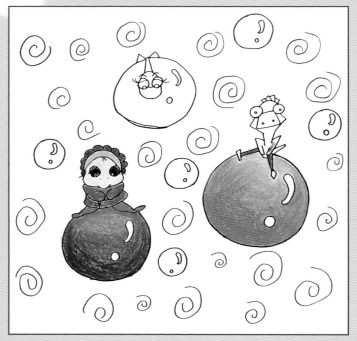

步骤 2　用深浅不同的紫色和橘黄色分别对泡泡进行上色，再用鲜艳的绿色和红色分别对两个小动物的衣服进行上色。

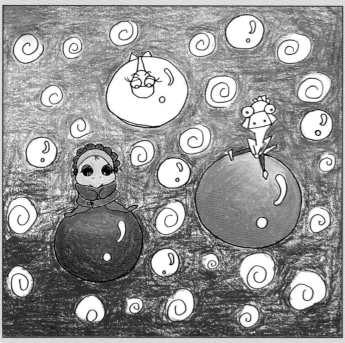

步骤 3　再用深蓝、浅蓝对背景进行上色，注意要由浅到深来刻画。

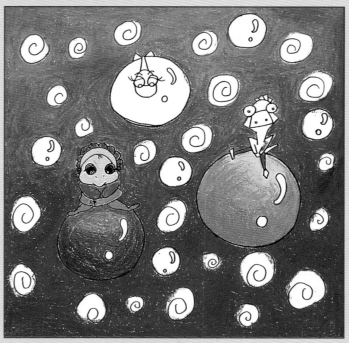

步骤 4　进一步加深整体画面。

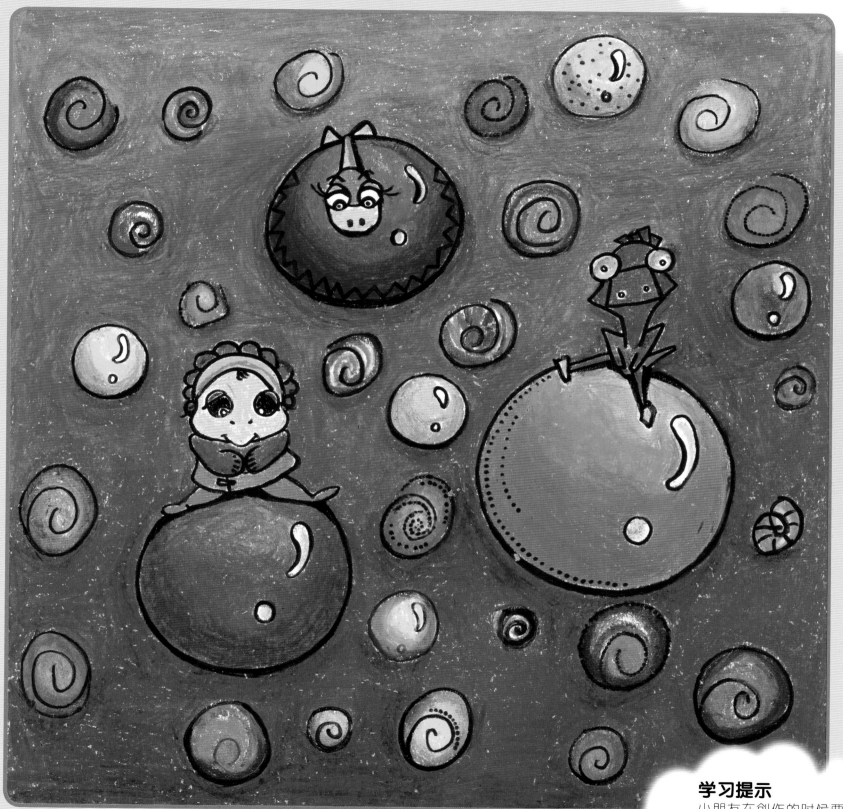

步骤 5　最后，刻画小鸭子和蛇的颜色，并用勾线笔对整体画面进行勾边，再把剩下的泡泡进行刻画，完成作画。

学习提示
　　小朋友在创作的时候要注意适当夸张小动物的形象以及表情哦。

第 14 课　切西瓜

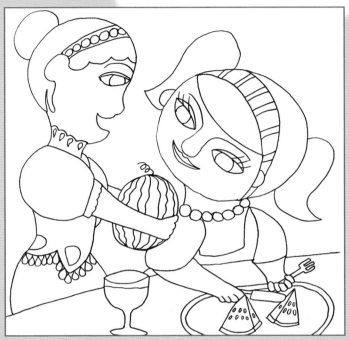

步骤1　用黑色勾线笔勾画出两个小女生的动势。

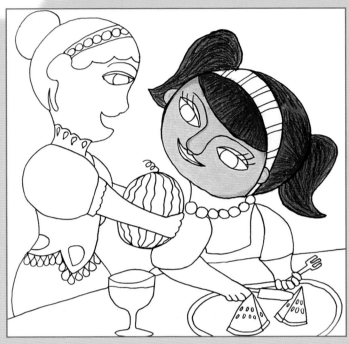

步骤2　先给右侧小女孩的头发以及脸部进行上色，上色时注意不要涂到形象外。

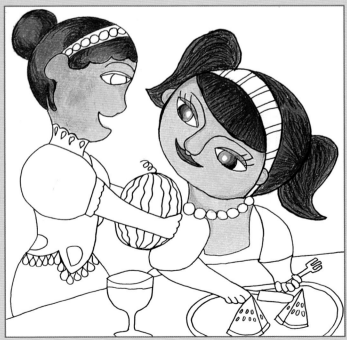

步骤3　再用蓝色给左侧女生的头发进行上色，给右侧小女孩的五官进行上色。

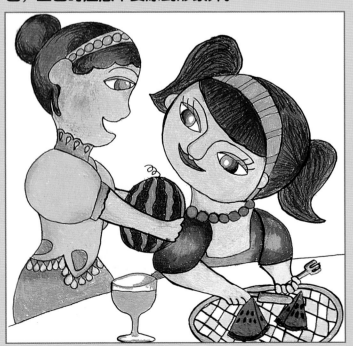

步骤4　用黄色和粉色对左侧小女孩的裙子进行明暗的细致刻画，再刻画右侧女生的裙子，添加红色的项链和粉色的发带，最后刻画西瓜和盘子。

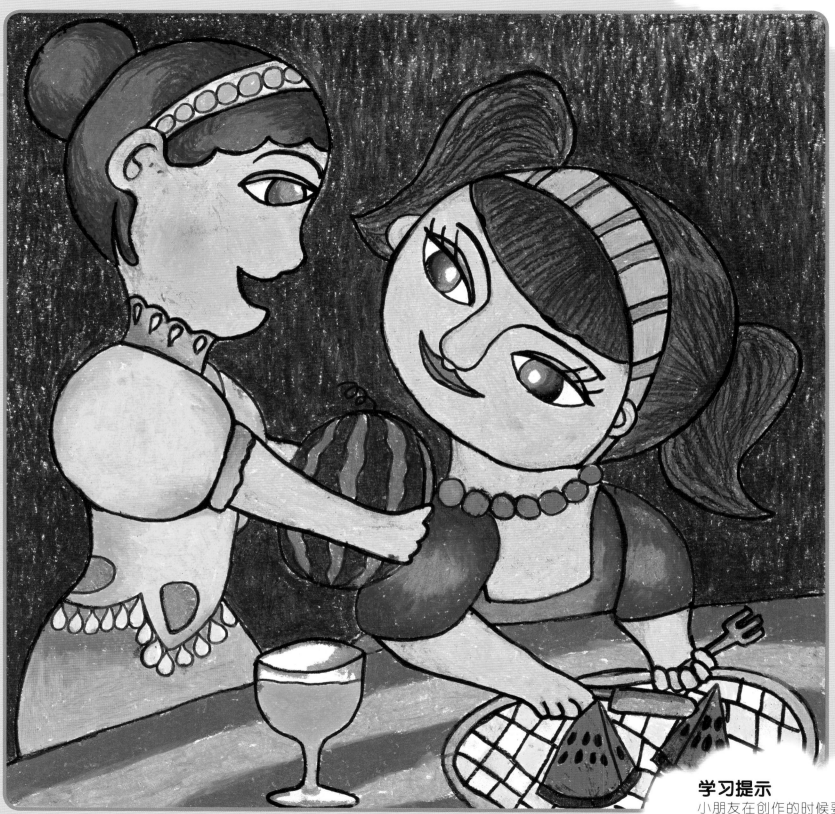

步骤 5　用冷色系对背景进行刻画，在刻画时要有细致的变化，用绿色涂画桌面衬布，这样可以和背景形成鲜明的对比。

学习提示
　　小朋友在创作的时候要根据主题来刻画人物的表情以及动作。

第 15 课　沙漠里的绿洲

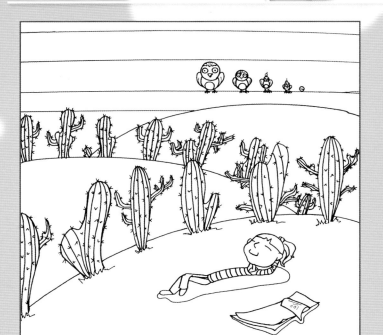

步骤 1　用黑色勾线笔勾画出背景沙漠以及仙人掌的外形，再刻画出一个悠闲的小女孩。

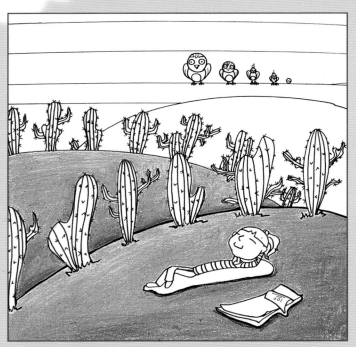

步骤 2　用黄色和橘黄色对沙漠用过渡的方法进行着色。

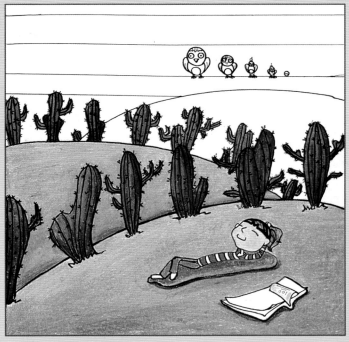

步骤 3　用墨绿色和浅绿色对仙人掌进行明暗的刻画，再对小女孩进行上色。

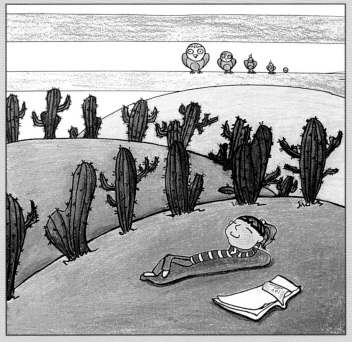

步骤 4　用蓝色和粉色对天空和小鸟进行上色。

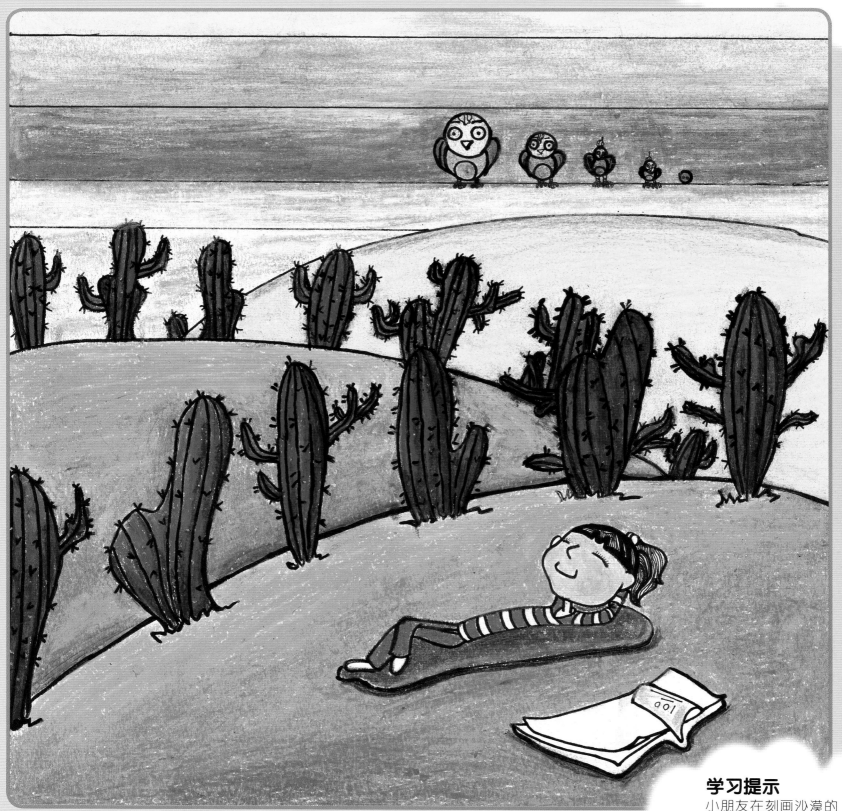

步骤 5 用浅蓝和桃红细致刻画背景天空，完成作画。

学习提示
　　小朋友在刻画沙漠的时候一定要区分三个沙丘的颜色。

第 16 课 兔

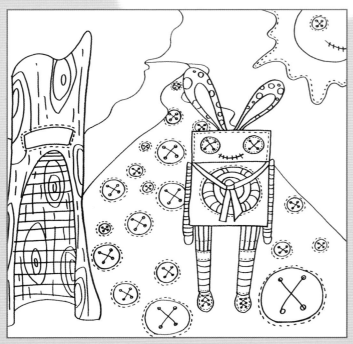

步骤1 用黑色勾线笔勾画背景以及兔子的外轮廓。

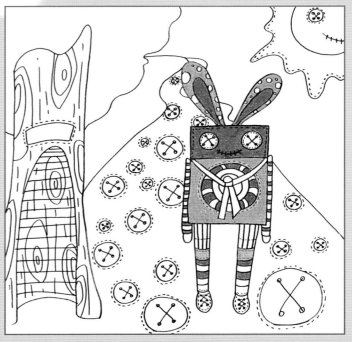

步骤2 再用红色和灰色对兔子的身体进行细致的刻画。

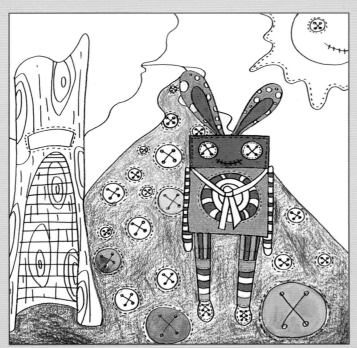

步骤3 用红色的对比色绿色对山坡进行上色，上色时注意要用渐变的方法。

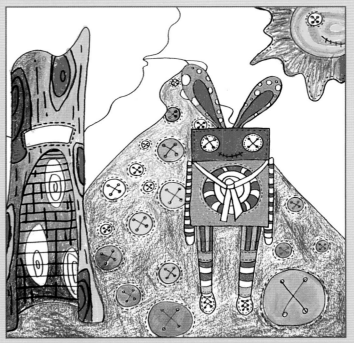

步骤4 对大树的树干以及太阳进行细致的刻画。（注意：刻画时要画出圆柱形的树干）

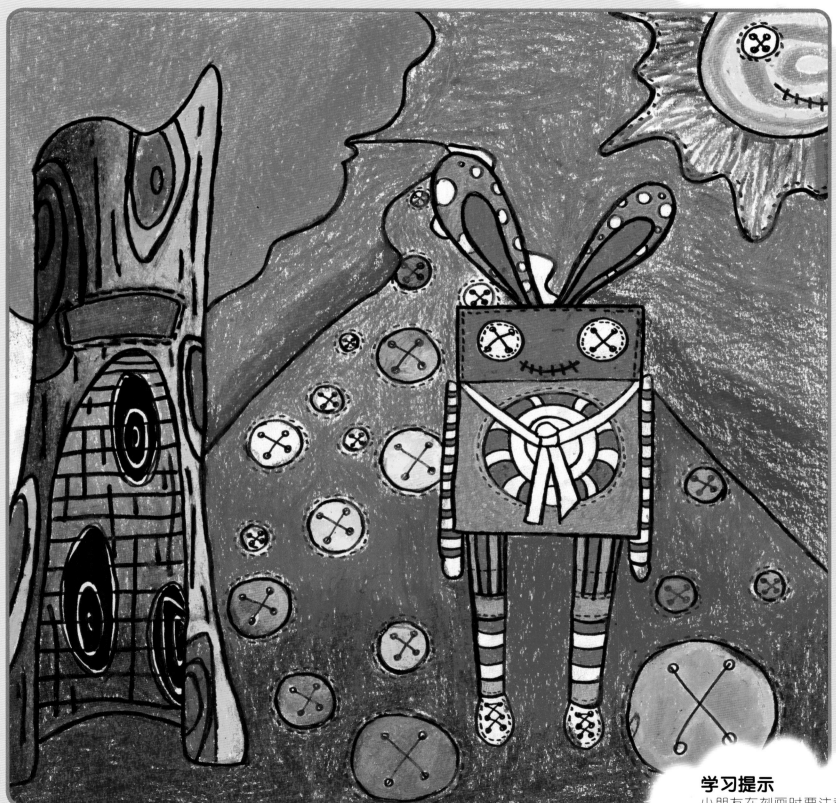

步骤 5　最后用蓝色的对比色桃红色对大树进行上色。

学习提示
　　小朋友在刻画时要注意大胆构思，添加物体的具体形态。

作品展示

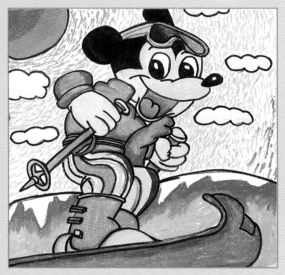

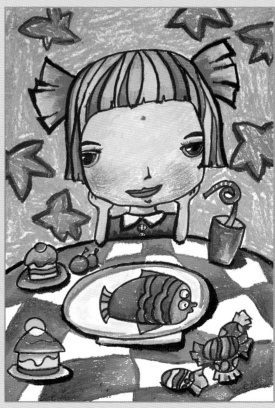



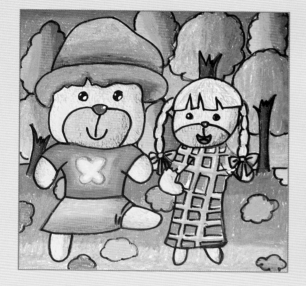
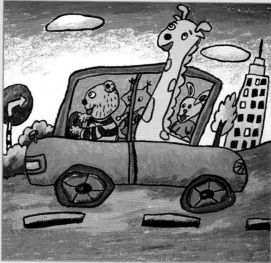
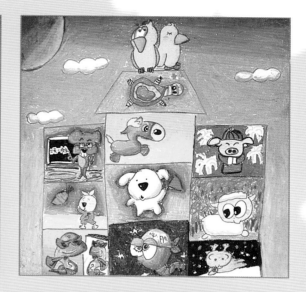
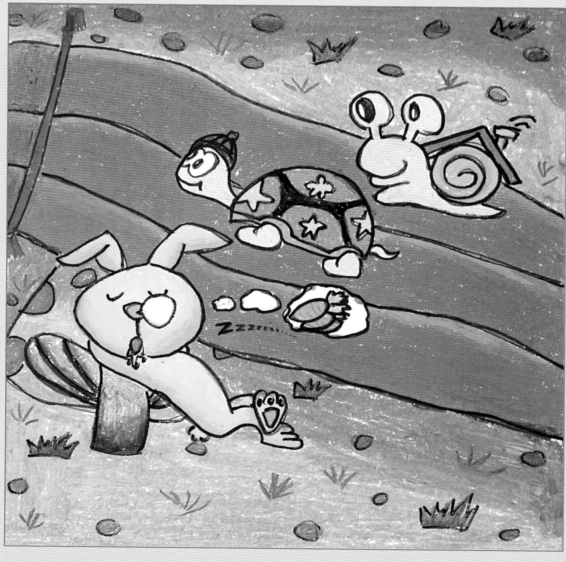

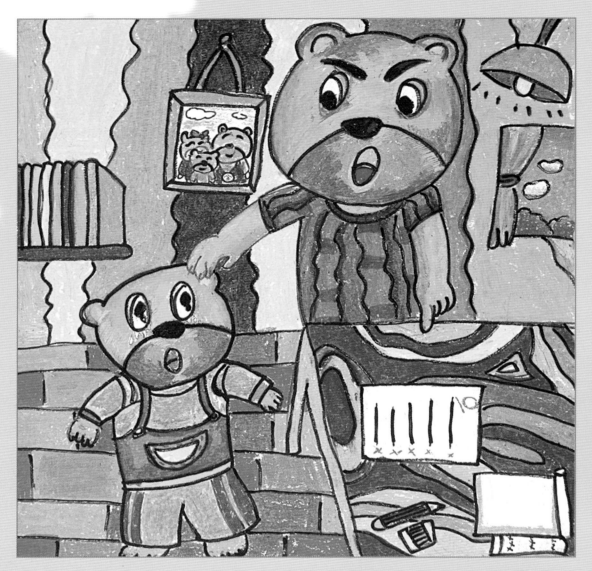

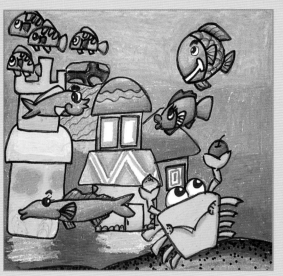

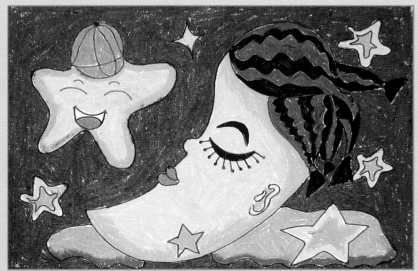

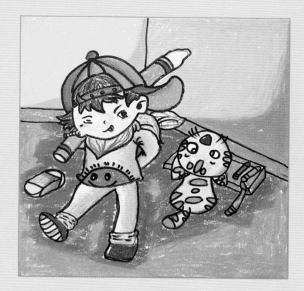
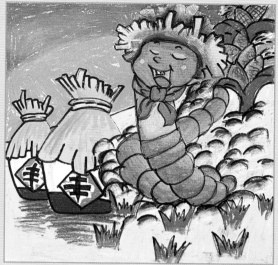
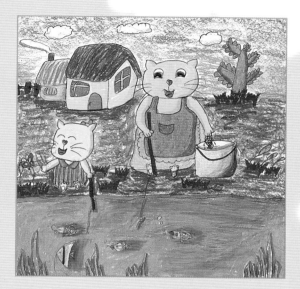
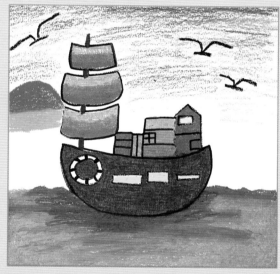
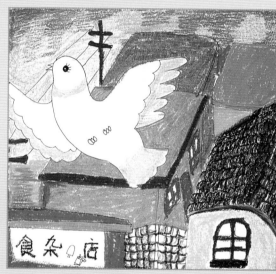
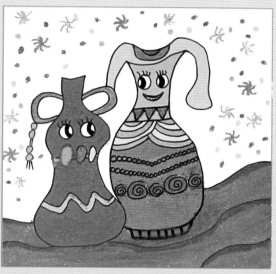
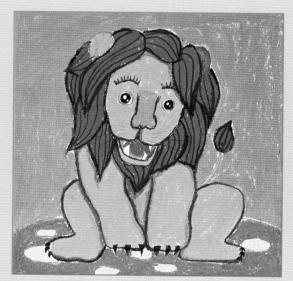
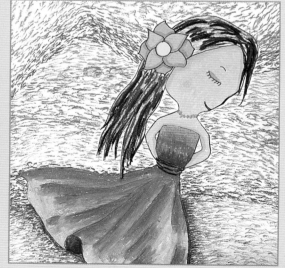
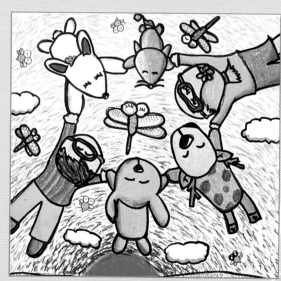

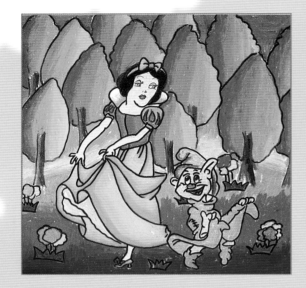

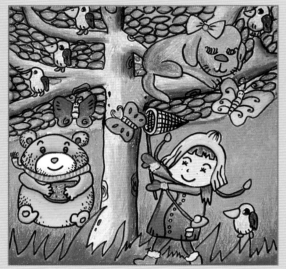

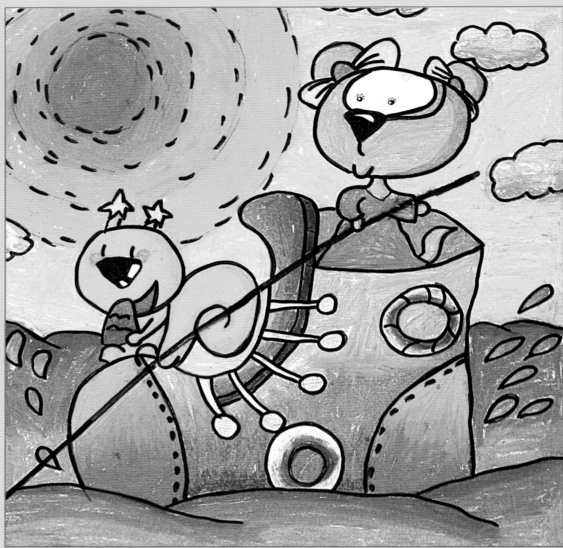

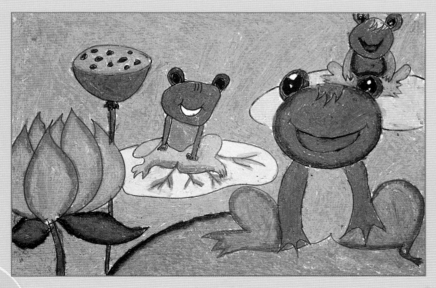

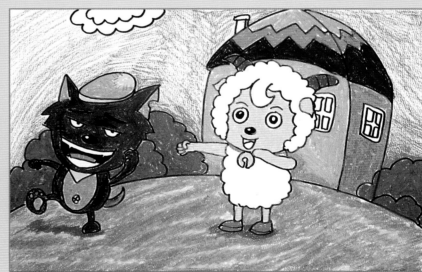

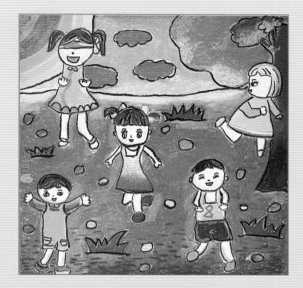

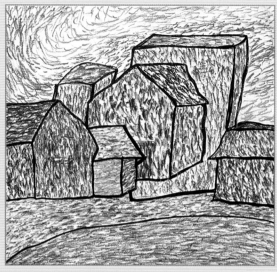

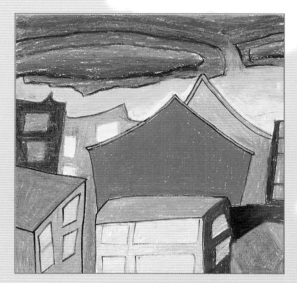

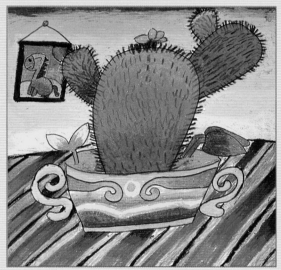

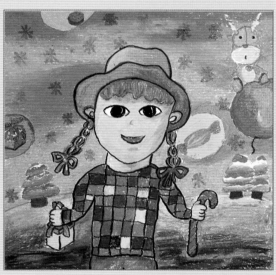

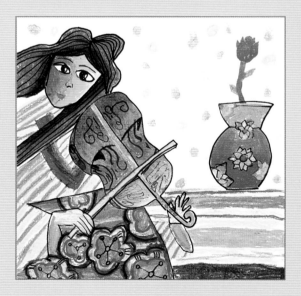

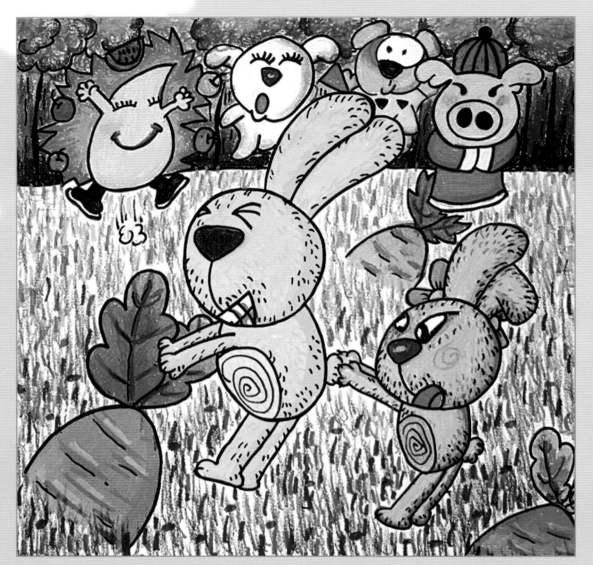

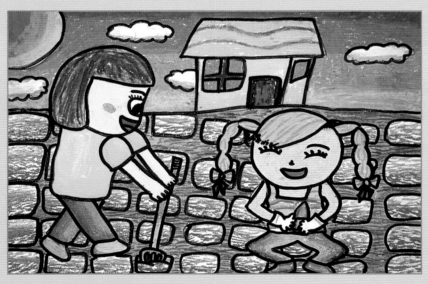

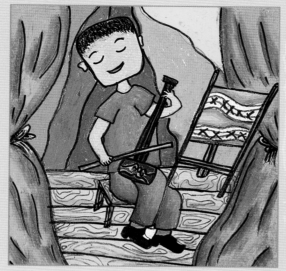

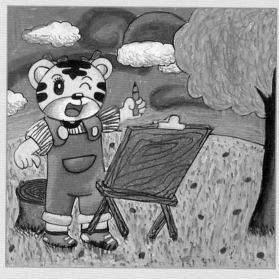
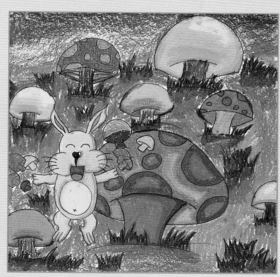
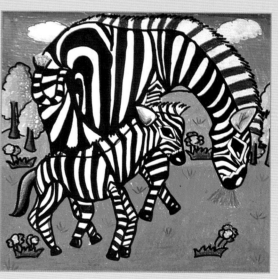
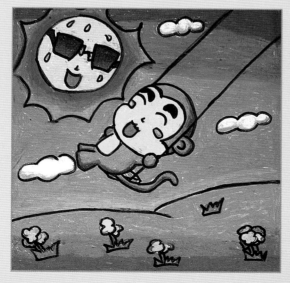
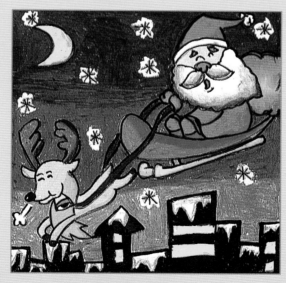
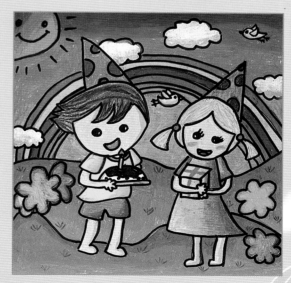

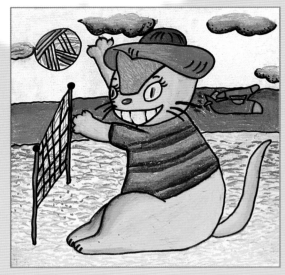
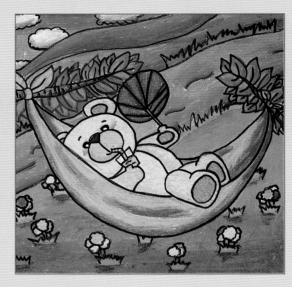
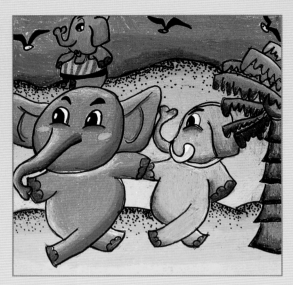
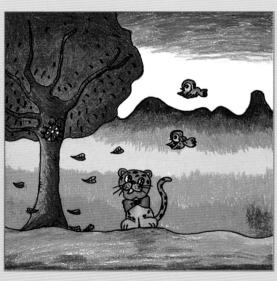
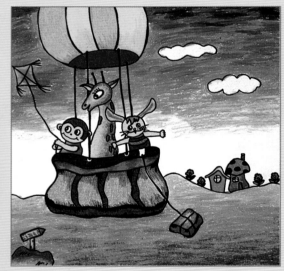
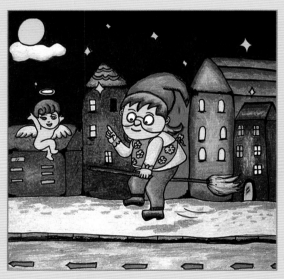
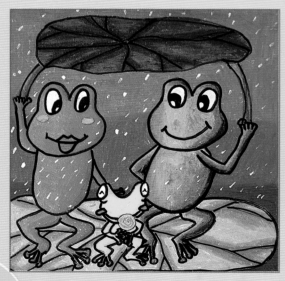
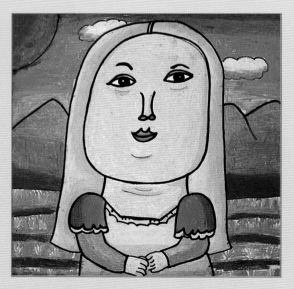
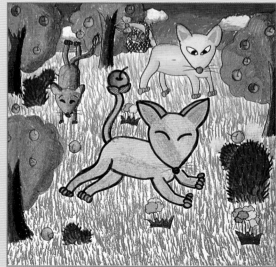

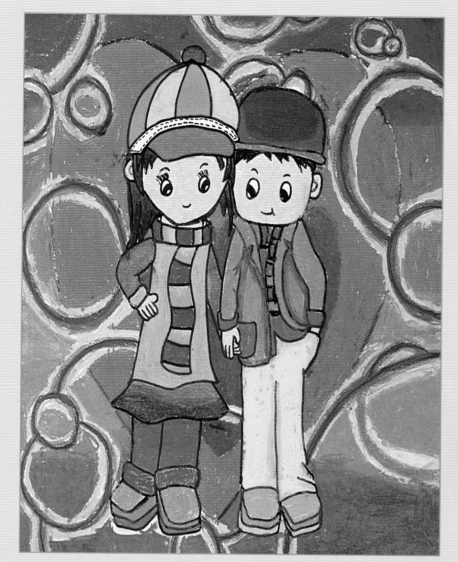

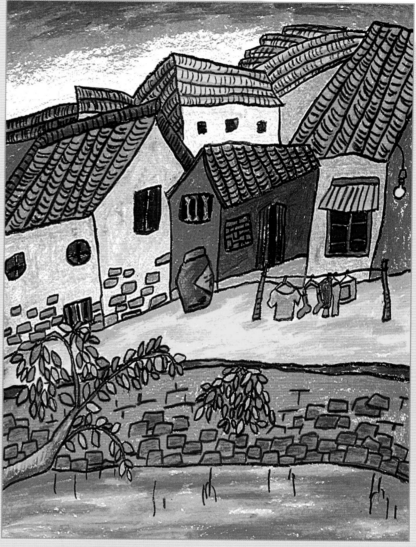

图书在版编目（CIP）数据

油画棒 / 于雪滢著. — 南宁：广西美术出版社，
2010.12(2011.6)重印
（赛尚天才小画家系列）
ISBN 978-7-5494-0119-2

Ⅰ. ①油… Ⅱ. ①于… Ⅲ. ①儿童画—技法（美
术）—儿童读物 Ⅳ. ①J219-49

中国版本图书馆CIP数据核字（2010）第243482号

油画棒 赛尚 天才小画家系列
SAISHANG TIANCAI XIAOHUAJIA XILIE
YOUHUABANG

出版发行：广西美术出版社
地　　址：广西南宁市望园路9号　（邮编：530022）
网　　址：www.gxfinearts.com

出 版 人：蓝小星
终　　审：黄宗湖
图书策划：张　东
策划编辑：邓　欣
责任编辑：谭　宇
装帧设计：天方夜
审　　校：林柳源　尚永红　陈小英
监　　制：吴纪恒　凌庆国
制　　版：广西雅昌彩色印刷有限公司
印　　刷：广西民族印刷厂
版次印次：2011年6月第1版第2次印刷
开　　本：889 mm × 1194 mm　1/12
印　　张：4
书　　号：ISBN 978-7-5494-0119-2/J · 1362
定　　价：28.00元